当代名家集字创作

战国中山王篆书楹联

◎ 王茁 著

广西美术出版社

图书在版编目（CIP）数据

当代名家集字创作：战国中山王篆书楹联 / 王茁著 . —
南宁：广西美术出版社，2021.11（2022.6 重印）
　ISBN 978-7-5494-2438-2

　Ⅰ . ①当… Ⅱ . ①王… Ⅲ . ①篆书—法书—作品集—中
国—现代 Ⅳ . ① J292.28

　中国版本图书馆 CIP 数据核字（2021）第 195124 号

当 代 名 家 集 字 创 作
DANGDAI MINGJIA JIZI CHUANGZUO

战 国 中 山 王 篆 书 楹 联
ZHANGUO ZHONGSHANWANG ZHUANSHU YINGLIAN

著　　者：王　茁

出 版 人：陈　明

终　　审：杨　勇

责任编辑：潘海清

助理编辑：黄丽丽

校　　对：张瑞瑶　韦晴媛

审　　读：陈小英

装帧设计：陈　欢

责任印制：黄庆云　莫明杰

出版发行：广西美术出版社

地　　址：广西南宁市望园路9号（530023）

制　　版：广西朗博文化发展有限公司

印　　刷：广西壮族自治区地质印刷厂

开　　本：787 mm × 1092 mm　1/12

印　　张：5.5

字　　数：45千字

版　　次：2021年11月第1版第1次印刷

印　　次：2022年6月第2次印刷

书　　号：ISBN 978-7-5494-2438-2

定　　价：38.00元

目 录

一、中山王三器概述

20世纪70年代，河北平山县上三汲出土了战国时期中山国的三件有铭铜器，可谓艳惊四座，此即中山王三器，包括大鼎、方壶及圆壶（以下简称三器），其上铭文主要为契刻文字，字形体态修长、婀娜摇曳、纤劲遒美、精丽潇洒，风格特异，契刻者用刀果敢利落，结体得心应手，线条灵活多变，通篇文字犹如庖丁解牛，游刃有余，可谓战国晚期金文书法艺术的杰出之作、中国古文字的精品奇葩。

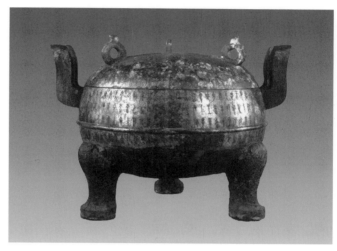

"中山王三器"之铁足大鼎

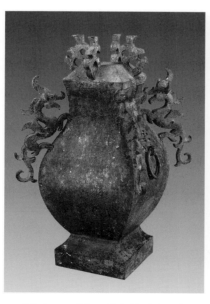

"中山王三器"之夔龙饰刻铭方壶

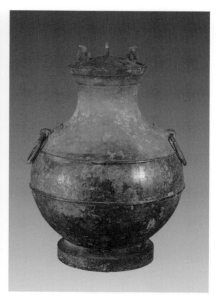

"中山王三器"之圆壶

中山国是由北方草原上的少数民族白狄创立的，最初被称为鲜虞，后称中山，因战事几经迁都，后于公元前323年达到鼎盛状态，时国都建于灵寿（今河北省平山县一带），中山国国王与韩、赵、魏、燕等国国君一起称王，史称"五国相王"。之后在参与齐国对燕国的讨伐中，中山国占地掳物，大获全胜，"中山王三器"即铸造于此间。据张守中先生统计，20世纪70年代于中山王墓出土的有铭器物共118件，《中山王�器文字编》收录2458字，不重复单字505字，合文13例，存疑19字。

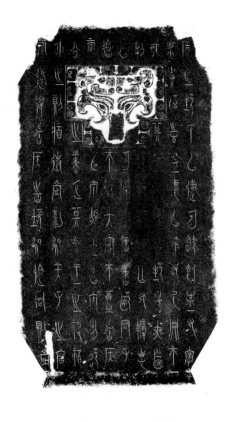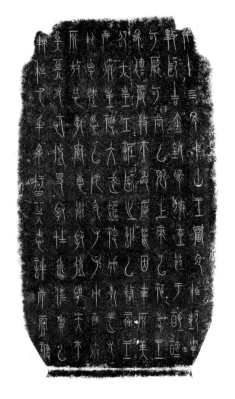

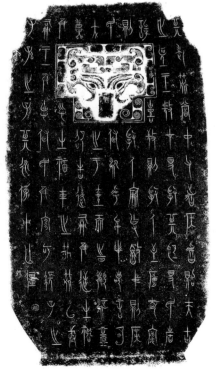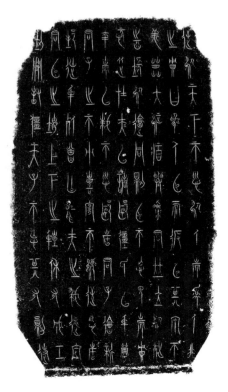

方壶

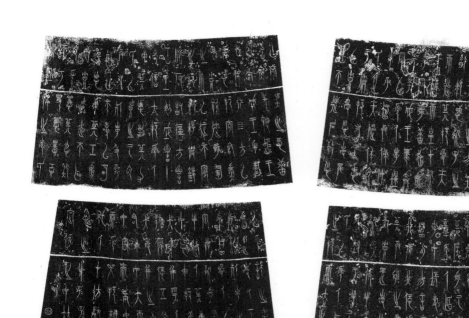

大鼎

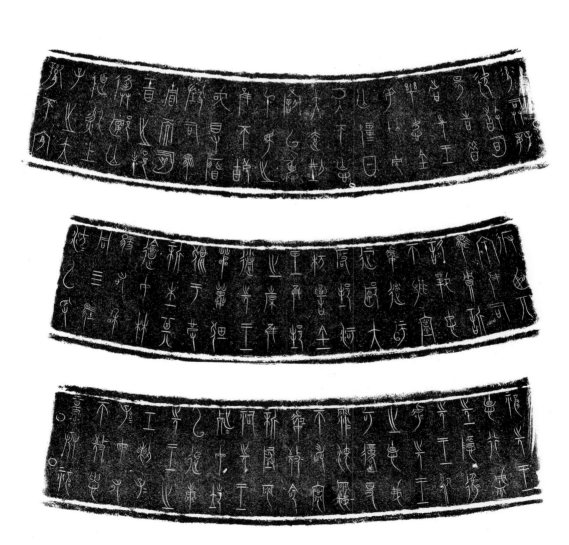

圆壶

二、三器铭文的契刻特点与形式分析

中山国建立于殷商故地，三器铭文的刻痕底部横截面形状与甲骨文一样，呈现为"U"形，铭文线条则与晚商模铸金文首尾尖锐出锋的风格暗合。细致观察研究三器上的镌刻痕迹呈现出的笔画特点，我们会发现它有着别具一格的特色。

（一）横线粗、深

三器铭文的纵向体势决定了其横向线条绝大部分为短线条。首先，刻画横向线条时，大概因为一下刀便直入器表，使用刻刀的腹面而并非锋尖接触青铜器，接触面大就造成了刻痕较粗；其次，由于使用腹面接触青铜器比使用锋尖接触青铜器所受到的阻力要大，为了克服阻力，所需要的运刀力度自然就会加强；再次，短线条的横画便于腕部在行刀过程中将力量在短时间内释放出来形成爆发力，故而横线的刻痕比其他方向的刻痕明显加深。同时，由于横向刻画时，始终是用刻刀的腹面接触青铜器，并且用力均匀，所以刻出的线条粗细匀一，线条两端大部分呈现钝头状。

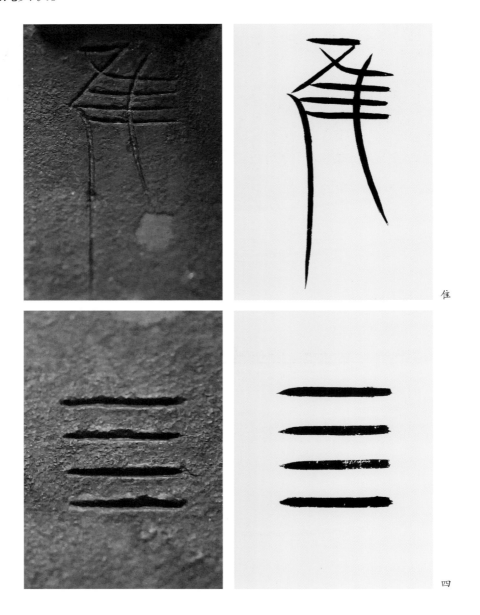

隹

四

4

（二）竖线挺、尖

与横向线条相反，三器铭文的竖向线条绝大部分为长线条。刻画竖向线条时，刀锋接触青铜器表面初始，刻痕稍浅，随着运刀果敢直下，刀腹逐渐深入器表，力度不断加强，线条的中段成为最粗的部位，其后力度逐减，将至末端时刻刀慢慢顺势扬起，接触青铜器表面的部位也逐渐由刀腹转成锋尖，并离开青铜器表面，就形成了竖向线条的刻痕挺拔刚韧、丰中锐末的形态，最明显的就是尾部基本上都呈现为尖锐的悬针状。

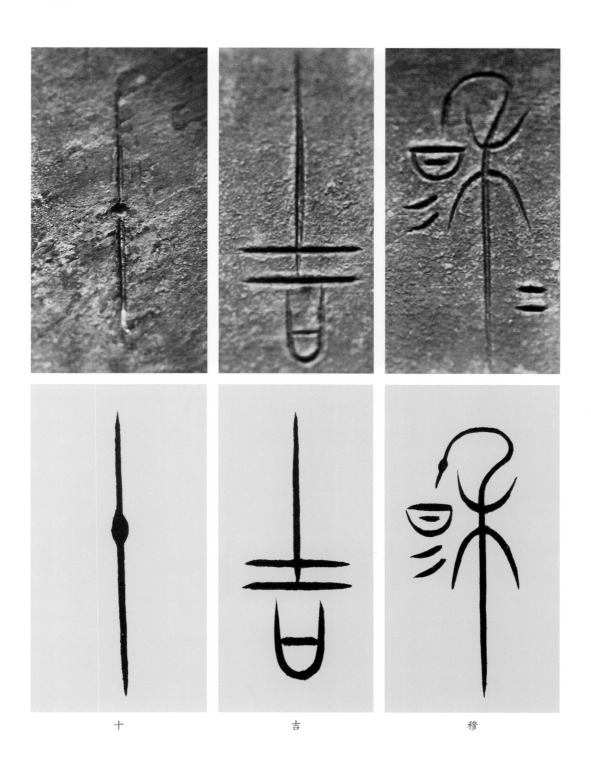

十　　　　　　吉　　　　　　穆

（三）曲线遒、逸

由于刻画的弯度越大，运刀所受的阻力就越大，为了克服阻力必须加大施刀力度，所以曲线最大弯度的位置成为线条的最粗部位。同时，曲线中的横向位置在刻画时与刻画横线的情况类似，因而也会相应地粗而深。曲线刻痕的末端则与竖线相似，由于刻刀扬起而形成尖锐的锋芒，显得遒逸非凡。

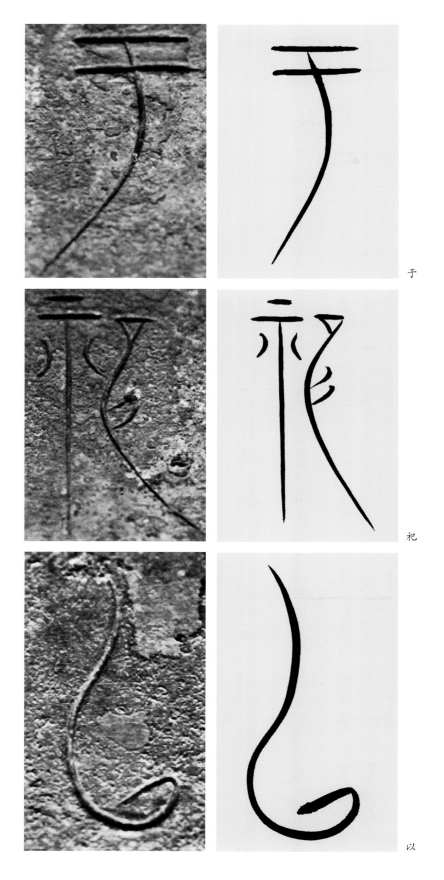

于

祀

以

（四）点的装饰性

铭文中有很多竖向笔画上钻缀着一个刻痕呈圆窝状的小圆点。这些圆点由于刻刀的锋尖落在圆点中心而使刻痕的中心深、边缘浅。圆点的出现绝大部分是为了增强笔画的装饰性而无中生有，即所谓的"羡笔"，例如铭文中"⬛（德）""⬛（皇）"字的上部竖线添加了装饰性的圆点。这些如珍珠般的圆点的存在，使铭文劲直的竖向线条增添了许多趣味。

皇

济

敢

（五）搭接的断与连

横向线条与竖向线条的搭接有几种情况：第一种情况是，同一线条在转折处以断接的形式进行搭接，如"敬"字的"攵"字形部件，中间的长曲线本该接续而下，而铭文中通常先刻横向的线条，折下来的竖向曲线则另起一刀，使一个线条断成了两个笔画。这样的搭接方式，是因为对于镌刻青铜器这种硬物来说，当转折的夹角较小时，刻刀受到的阻力非常大，而当一个方向的刻画完成后，重新下刀向另一个方向进行刻画则更便于运刀。第二种情况是，字形中左右对称的短笔画与中心竖向线条的中段以紧连的形式进行搭接，搭接处非常结实，两者的状态犹如一株植物的侧枝从主干中自然地生长出来，例如"相"字"木"字旁的左右短曲线与中心竖线的搭接，这是前一刀的搭接处被后一刻画痕迹覆盖的结果。第三种情况是，一般的线条搭接，或连或断，一应自然。连则显得紧致，断则显得空灵。

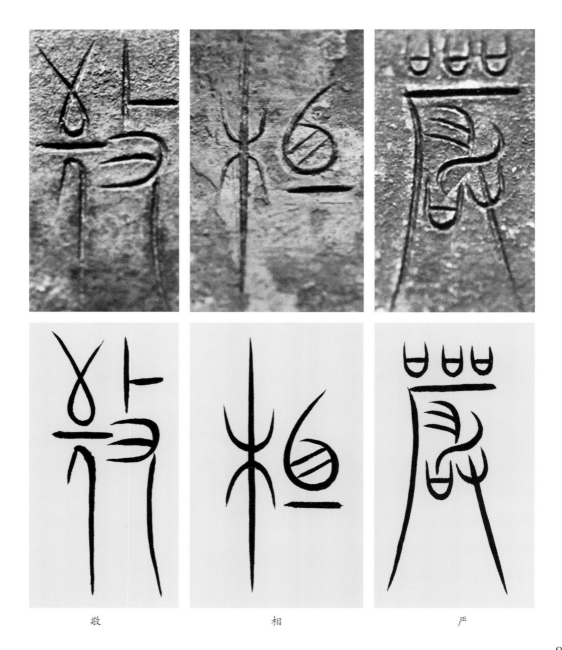

敬　　　　　　　相　　　　　　　严

三、中山王篆书创作的用字问题

因三器铭文可辨识的字例不足五百，这成了书法爱好者以三器铭文进行创作的巨大障碍，令许多作者爱之却舍之，或者投机取巧，直接照抄前人作品，人云亦云，甚至前人写错的地方也照着抄错，知其然而不知其所以然，书法创作水平难以提高。

（一）选字的艺术取向

选用字形宜大胆而谨慎。战国时期各国之间没有相对严格统一的书写标准，同一个字往往有很多种写法，文字偏旁常常左右无别，因而文字书写灵活，结构变化多样，产生了很多异体字。这种现象一方面造成了观赏者的释读困难，另一方面却又丰富了作品的趣味，运用得好，就恍如王羲之《兰亭序》中的20多个不同写法的"之"字，使整幅作品参差灵动，不显呆板。因此，在选用字形的时候，宜在以三器铭文为根本的基础上，旁涉博取近时期与其形体相近的各国文字，甚至上溯殷周金文、甲骨书契。作者同时需具备一定的文字学知识，不能犯以"發"当"（头）髮"、以"裏"作"（公）里"的谬误。

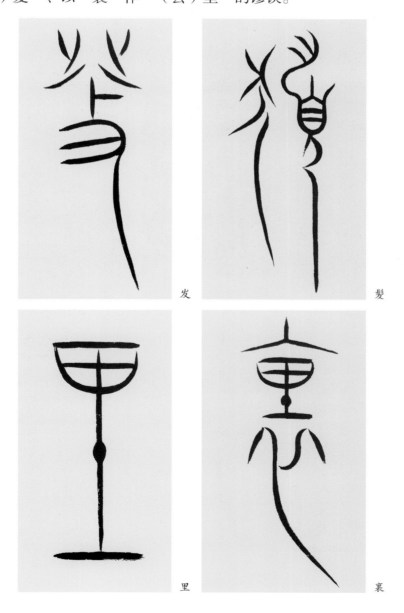

发　　　髪

里　　　裏

9

（二）无字例选字

需要使用三器铭文字例中所没有的字时，只能在符合文字发展规律及约定俗成的习惯的基础上进行适当变通，万不可任意杜撰。通常有如下三种方法：

1.借形。从其他文字材料中借用字形结构，以中山王笔法写出。

这个方法是最可靠的。在文字发展演变的过程中，不同时代的文字，其结构有互相承续的关系，而时代和区域的不同又令字形各具特色，在创作时可以参考借鉴，如图1至图6。至于如何借形，为了最大可能地保持字形的艺术风格与三器铭文的风格相近，或许范围可以从小及大、时序由远至近，走如下路线：三器铭文（根基）→晋系文字→战国古文→先秦文字→小篆。这条路线的第一原则是风格相近，第二原则是先古后今。三器铭文作为战国晋系文字，其所没有的字例，首先考虑从晋系文字中选取，晋系文字也没有的，扩大范围考虑从战国古文中选取，战国古文也没有的，上溯殷周金文、甲骨书契等先秦文字，以上都没有的，最后才参考小篆。采用借形的方法，绝大部分的创作用字问题都可以得到解决。

图1. 中山王方壶（战国）

图2. 赵孟疥壶（先秦）

图3. 战国楚简（先秦）

图4. 毛公鼎铭文（周代）

图5. 甲骨文（商代）

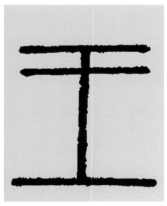

图6. 小篆（秦代）

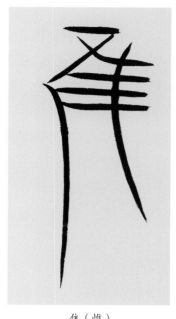

隹（惟）

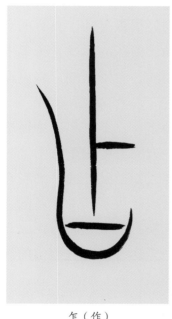

乍（作）

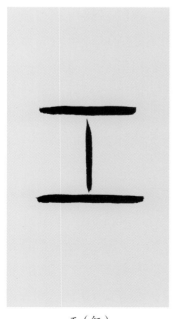

工（红）

2.替字。包括以形、义、音相同或相近的字来代替原字。

战国时期，除"文字异形"外还存在"言语异声"，这造成文字通假频率相当高。例如以"胃"替"畏"，以"轨"替"簋"等。中山王方壶的450个字当中，假借字（包括异体字）就有70多个，约占了全文字数的15%。通假方式变化多端而以音为本，其中借用本字（亦称字根）是常用法，例如可以用"隹"替"惟"、用"乍"替"作"、用"工"替"红"、用"干"替"岸"等。东汉郑玄指出："仓卒无其字，或以音类比方假借为之。"可见，利用古音学知识来进行"替字"是借鉴使用古文字的一个途径，但当代很多文字的读音与古音相去甚远，故当慎用之。关于通假方法的使用，可参考周盈科先生编著、江西教育出版社出版的《通假字手册》和王福庵先生撰稿、韩登安先生校录、西泠印社出版社出版的《作篆通假校补》。

3.组构。此法为最容易出错的方法，稍微不当就会造成篆法错误的硬伤。

我们将三器铭文与战国时期其他国家之文字进行比较时，可以归纳出其构形特点为附加义符、增加声符、形近互作以及类化、选择不同构件造字、附加饰笔等。了解了三器铭文的构字基本法则之后，可以尝试用小篆的结构，将三器铭文的部首组合起来使之成字。宋以来不少书家、篆刻家常常运用此法组构古文字，然而这个方法很容易出现篆法错误，不具备相当的古文字研究功底者，不建议采用此法。因此，这里不作详述。

四、中山王篆书美的书写性转换

从观察三器刻铭细节到创作用字的考虑，再到思考铭文风格的书法实践，如何实现中山王篆书美的书写性转换，大概需要从如下几方面考虑：

一是注重体态美。总体而言，中山王篆书字体皆为重心偏上，上部收敛，下摆飘逸。适当的宽长比例能使中山王篆书原本修长秀雅的体态得到完美的呈现，这个比例大概是1∶3。而在这个基础上，我们也可以根据实际创作需要，把比例调整为1∶2、2∶3甚或是1∶4。字形宽长比例的改变能够使书法作品呈现出不一样的气场。习惯将字写得工谨内敛的作者，如果字形太长，则会显得板滞；习惯将字写得轻舞飞扬的作者，如果字形太短，则会显得轻佻。如何在具体创作中找到最适合的字形体态表现形式，需要每个作者各自在实践中总结出属于自己的正确方向。

二是注重线条美。书法的线之流动，犹如天地间气之流行，气之流行而成物，线之流动而成字。书法之线的世界与宇宙之气的世界，有了一个相似的同构。其中，直线所具有的装饰性最少；曲线因其长度和弯曲度的变化，所以具有一定的装饰性；而这两者相结合则显得更复杂，具有的装饰性也更多。中山王篆书的线条美在于直线的刚劲、曲线的遒逸，运笔书写时，当不急不躁，巧力内蕴，用笔如刀，如锥画沙，力到笔端，将灵动的直线与曲线组构成一个个生命鲜活的世界。

三是注重超脱美。草书是最能体现性情的一种字体，草书多以中锋取势，侧锋取妍，而中山王篆书则是以露锋取妍。一方面，中山王篆书笔画末端的露锋，摆脱了西周金文中规中矩的藏头护尾，而情致外逸，洒脱自然。在书法发展史上，露锋的用笔，是为草书的出现提供了技术准备的。另一方面，露锋的用笔，让笔画所在的时空无限延展，无头无尾，无起无止，这种完全的开放性实现了字与纸、图与底的完全融合。顺入顺出的线条，笔有尽而意无穷，缘起缘灭，无迹可寻，与无限的时空默然契和，达到艺术自由的国度。

四是注重变化美。中山王篆书的用笔可谓极简，简到似乎没有技巧可言，以至通于大道。大象无形，以不变应万变。线条的搭接可连可断，部首的错落可高可低，曲线的弯度可大可小，入纸用笔的可轻可重，线条的末端可收可放，墨色的浓淡可润可燥，外在的形态可纤巧可雄浑，一一应于自然。当我们真正体会、深切理解了古人在青铜器上用刀挥洒的创作自由时，才能不再亦步亦趋，才会得到思想的解缚，灵魂的放飞。实现了"入帖"之后的"出帖"，带着不同艺术感受的作者将能以不同的创作手法和艺术语言去展现出不同的风格变化。

同时，在创作工具的选用上，宜使用长锋的狼毫、貂毫或兼毫，这样易于表现其遒劲的线条韧性。初学时纸张不宜用生宣，可采用全熟或半生熟性质的泥金、泥银、绢纸、粉彩等，如此可以避免书写速度慢时造成洇墨而害其静秀。用墨宜浓稠，这样即使线条纤细也能显其厚重，以期纤而不弱、柔中见刚。配印宜用工雅的朱文印，若用粗犷写意之印配之则作品坏于"蝼穴"了。

楹联图例

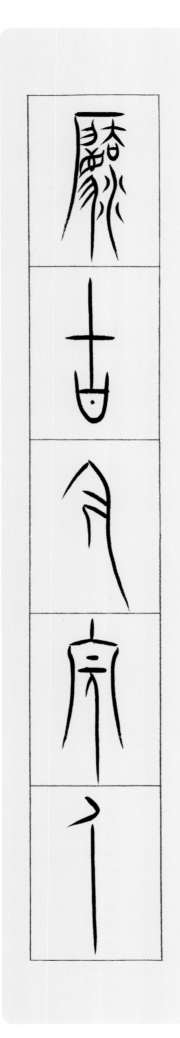

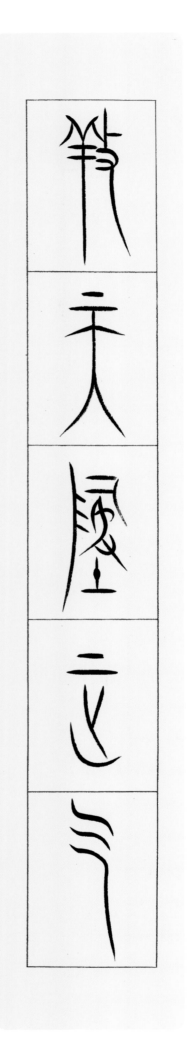

养天地正气　法古今完人

14

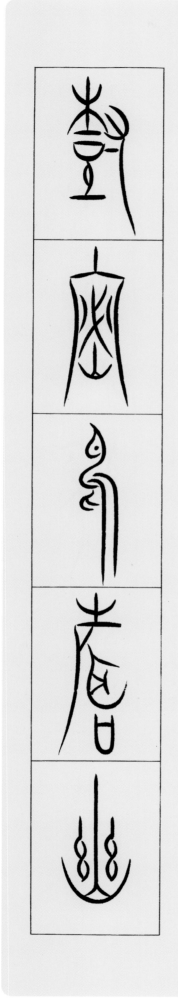

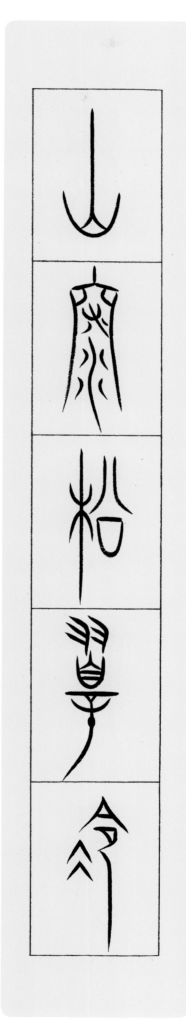

山深松翠冷　树密鸟声幽

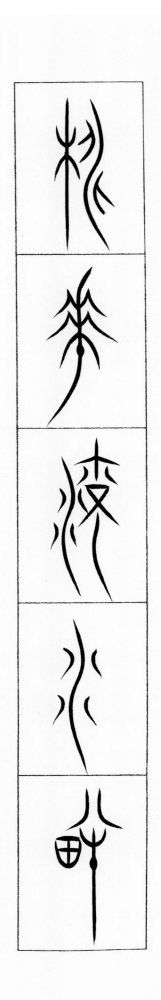

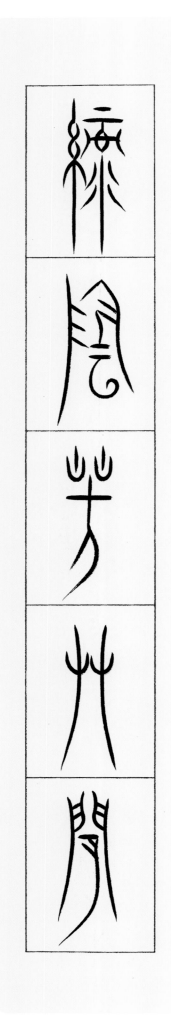

桃花流水畔　绿阴芳草间

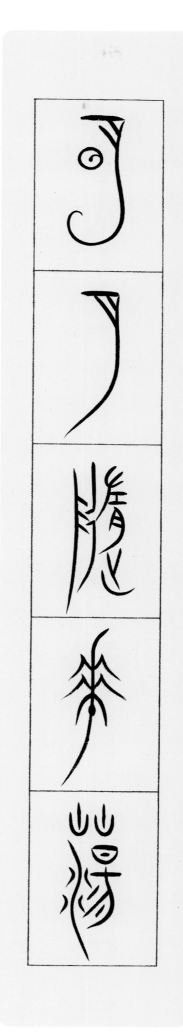

明月随花荡　繁星共水流

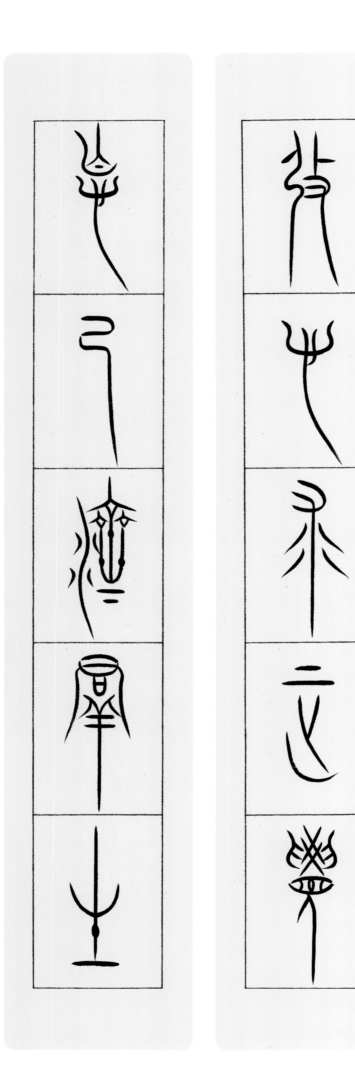

发心求正觉 忘己济群生

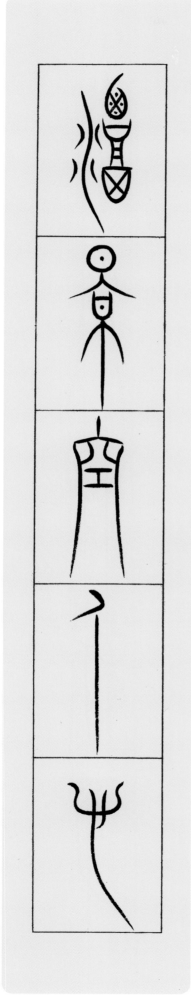

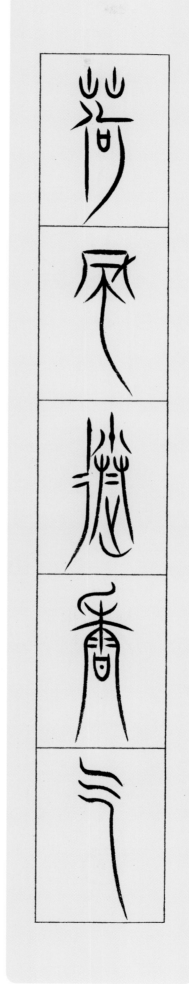

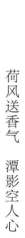

荷风送香气 潭影空人心

19

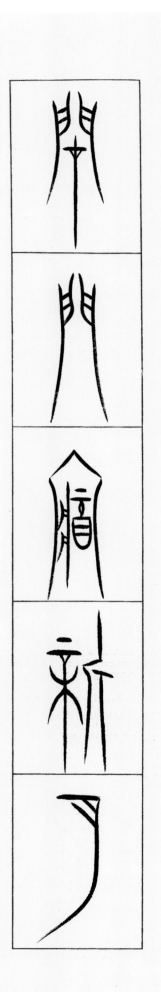

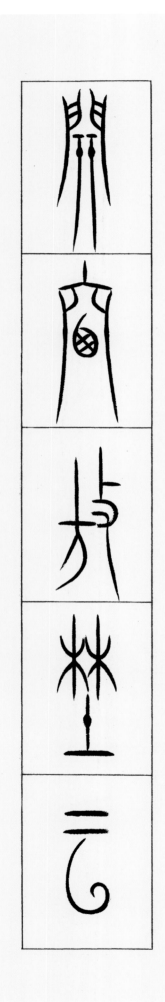

闭门藏新月　开窗放野云

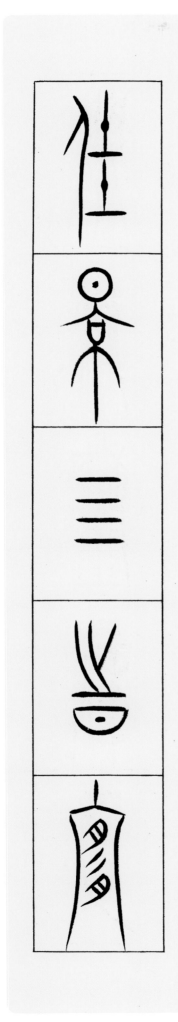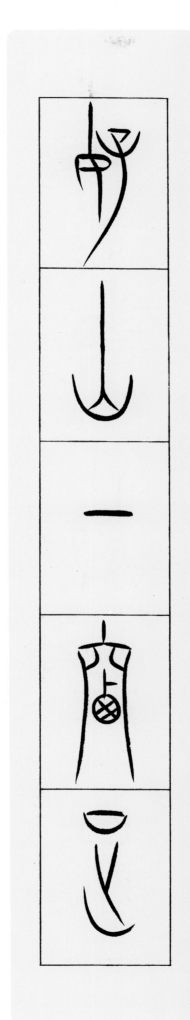

好山一窗足　佳景四时宜

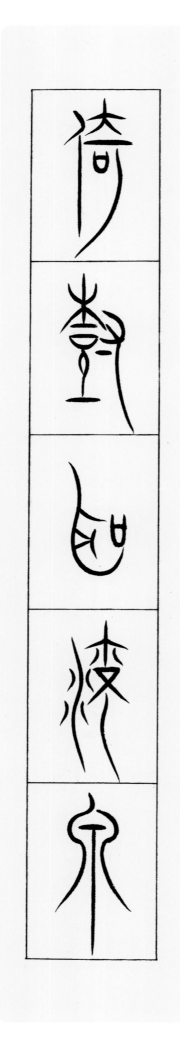

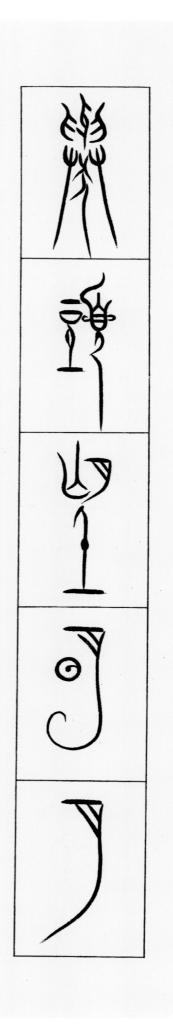

举头望明月　倚树听流泉

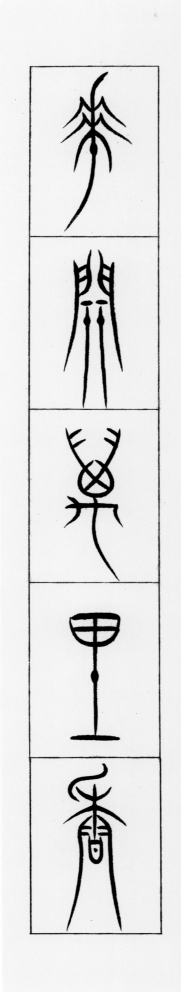

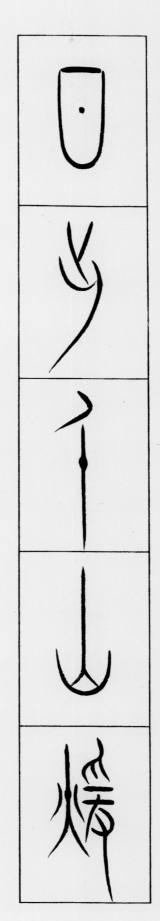

日出千山暖　花开万里香

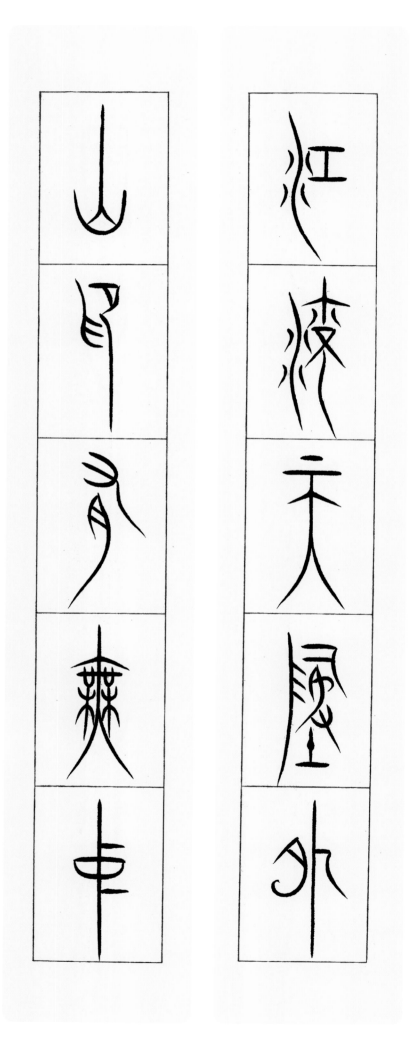

江流天地外　山色有无中

24

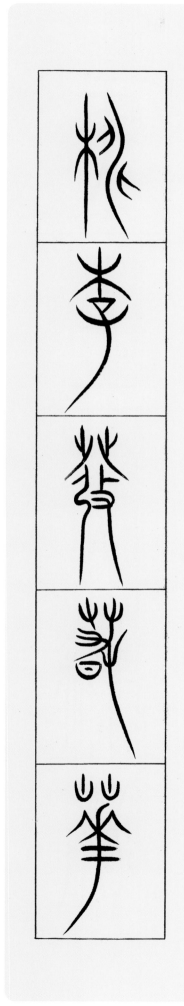

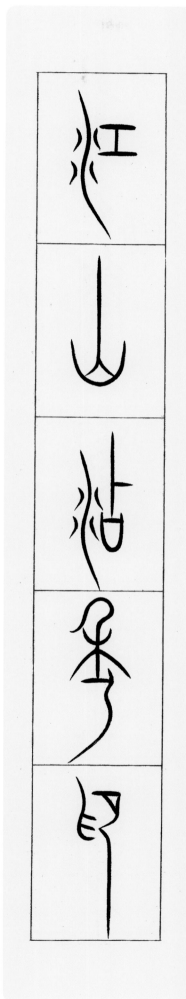

江山添秀色　桃李发春华

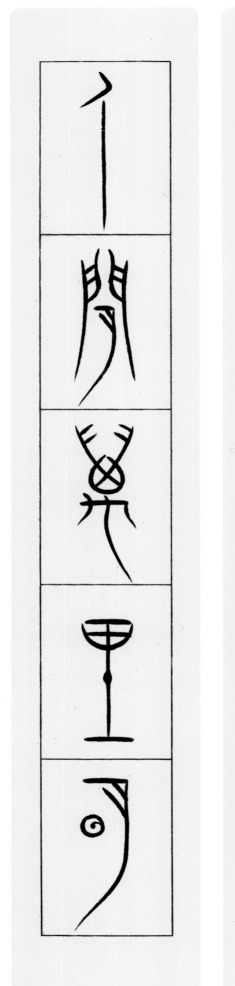

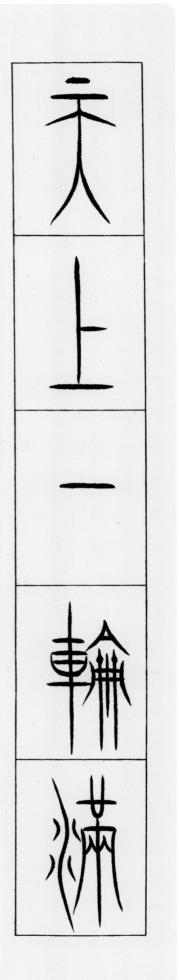

天上一轮满　人间万里明

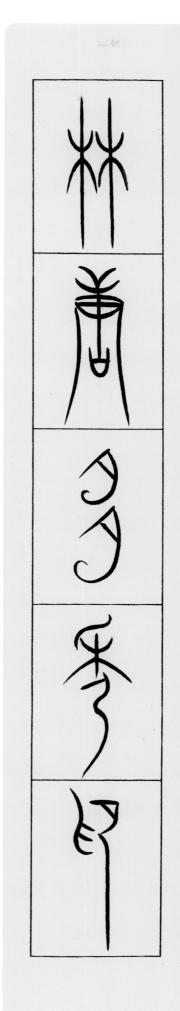

林塘多秀色　山水有清音

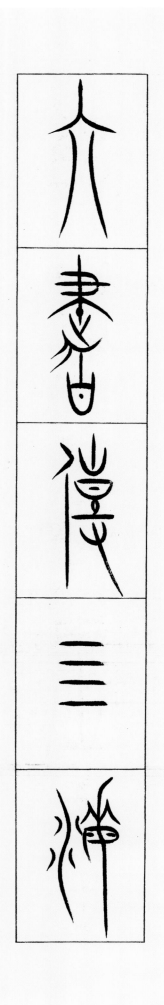

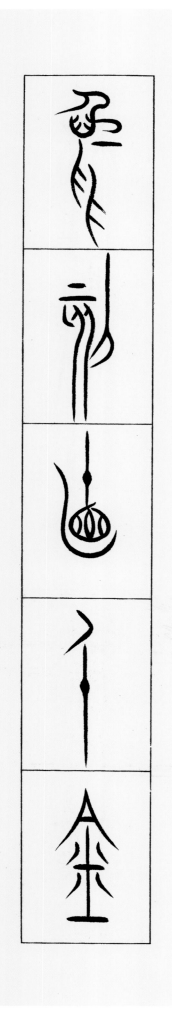

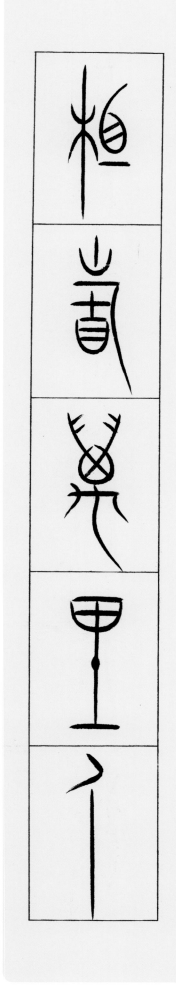

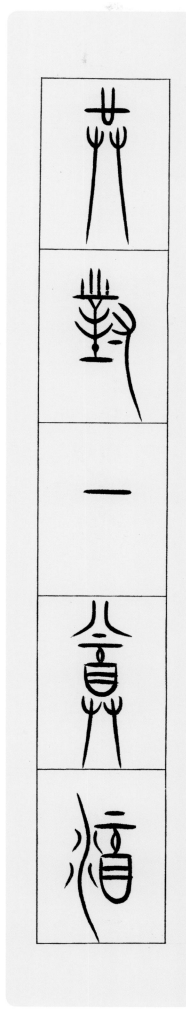

共对一尊酒　相看万里人

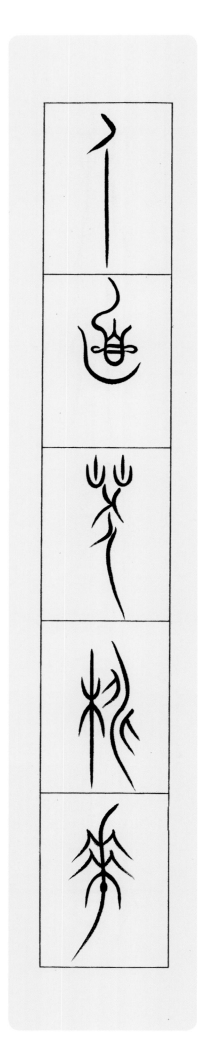

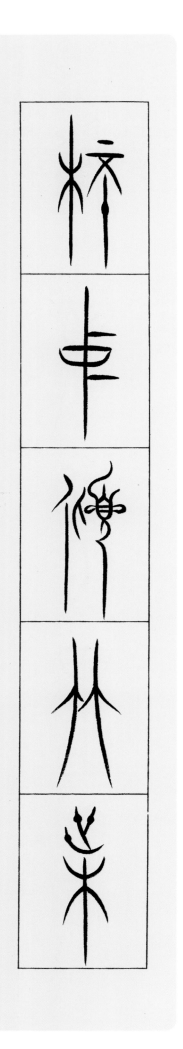

杯中倾竹叶　人面笑桃花

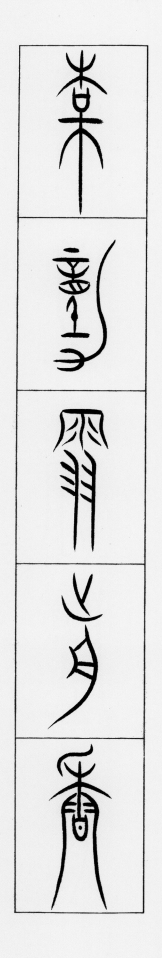

竹开霜后翠　梅动雪前香

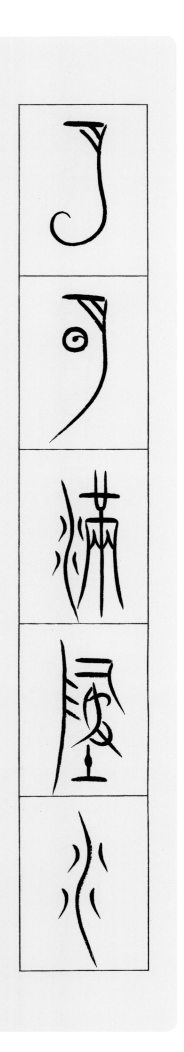

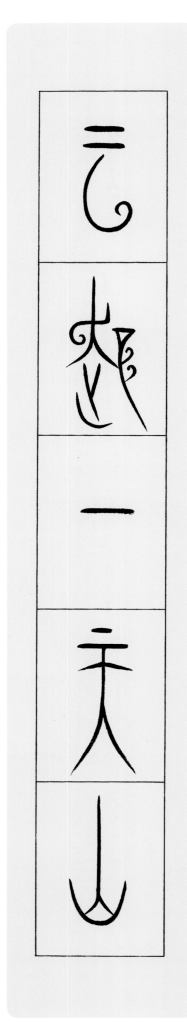

月明满地水 云起一天山

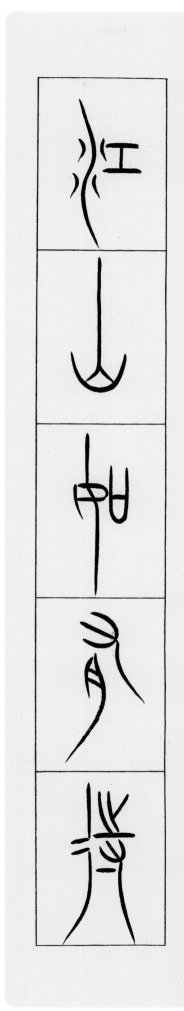

江山如有待　花柳自无私

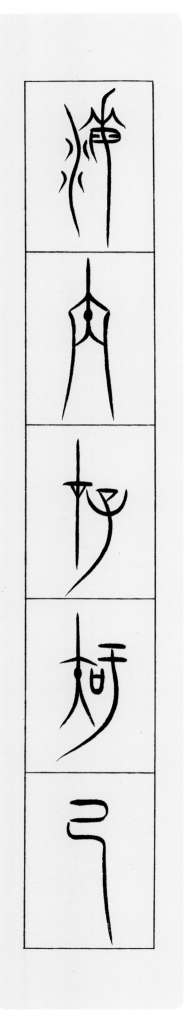

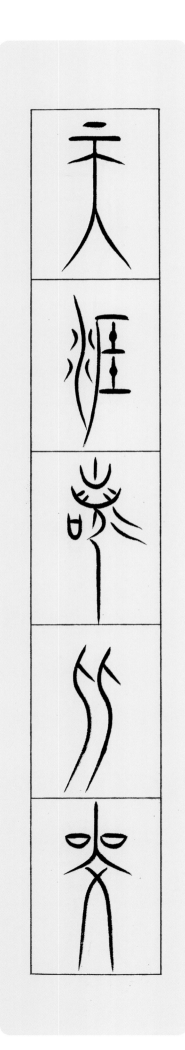

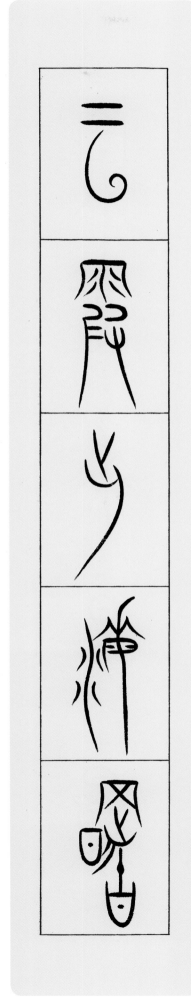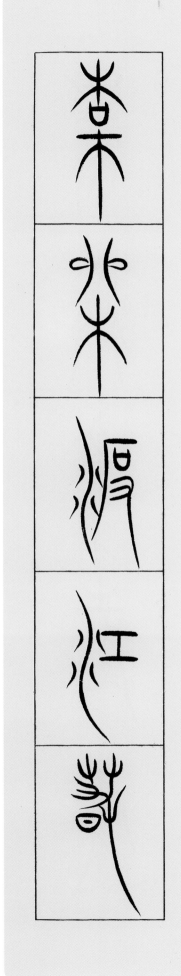

云霞出海曙　梅柳渡江春

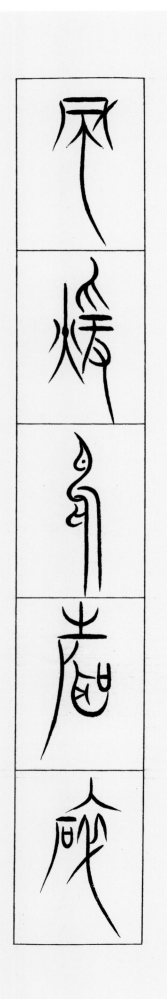

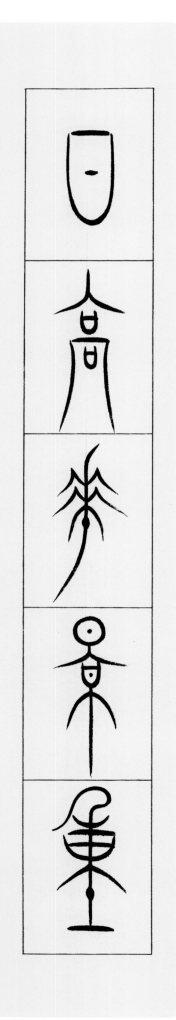

风暖鸟声碎　日高花影重

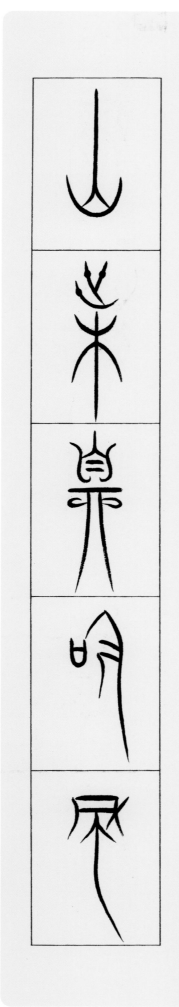 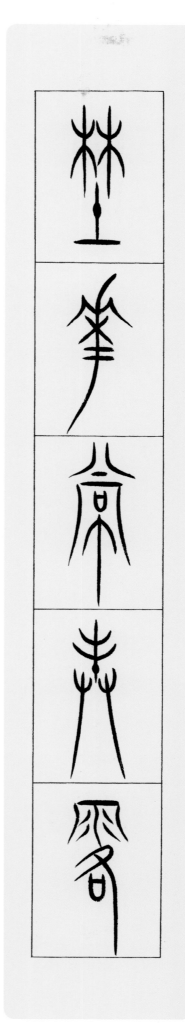

野花常捧露　山叶自吟风

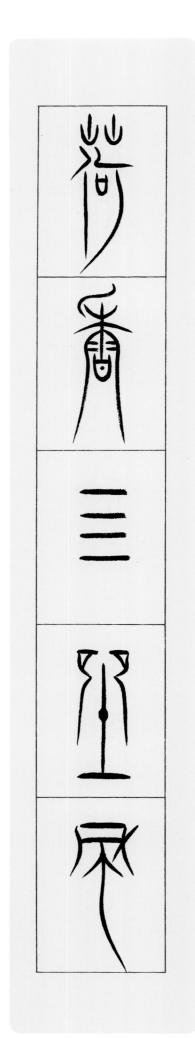

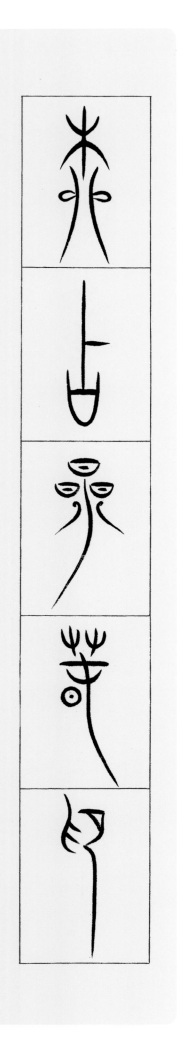

柳占三春色　荷香四座风

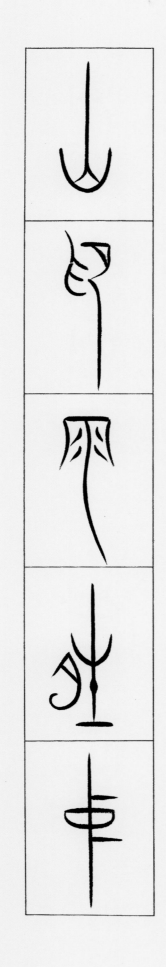

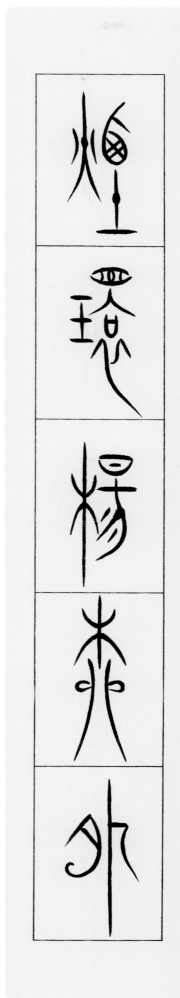

烟环杨柳外　山色雨晴中

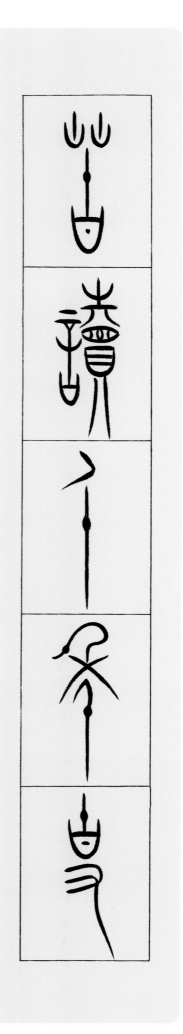

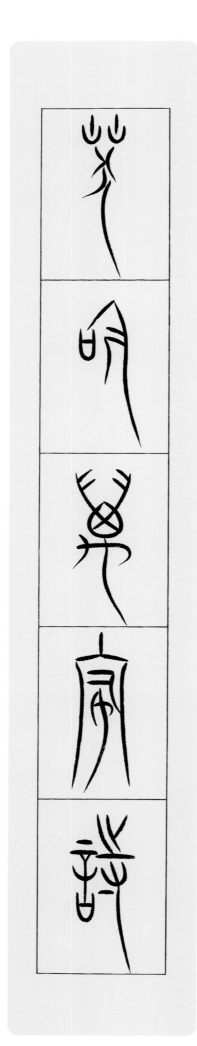

苦读千年史　笑吟万家诗

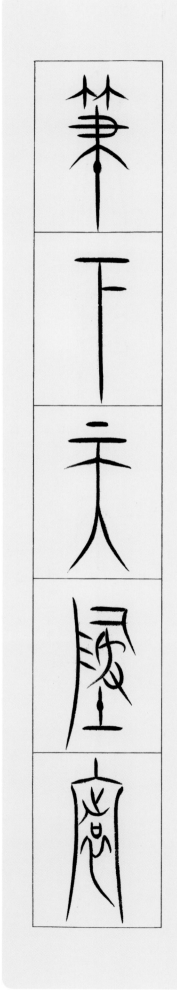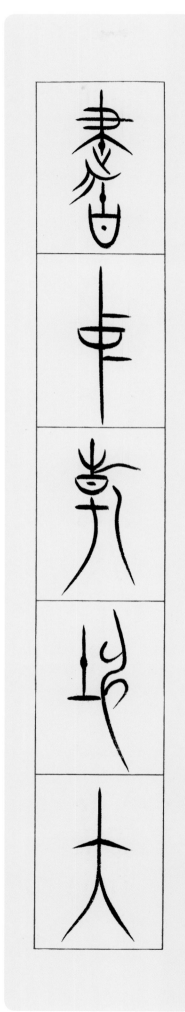

书中乾坤大　笔下天地宽

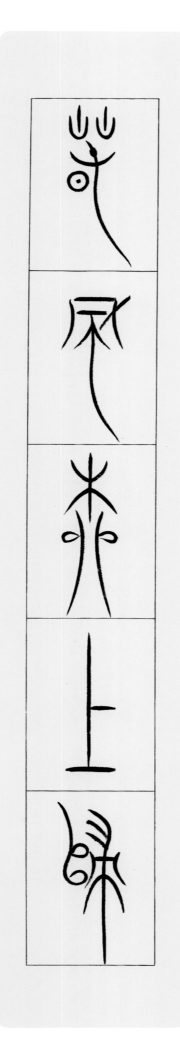

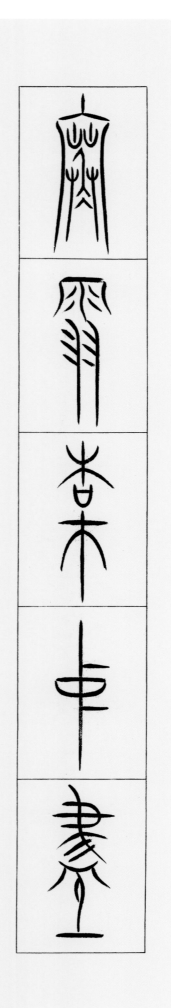

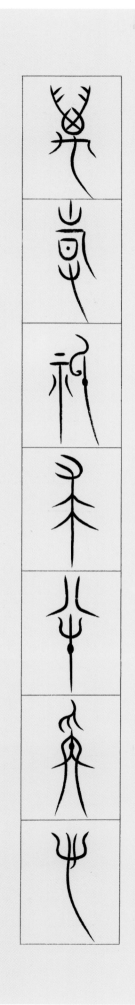 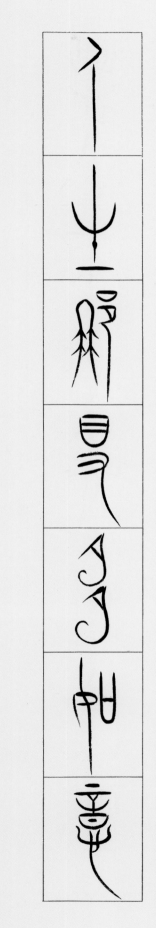

人生哪得多如意　万事只求半称心

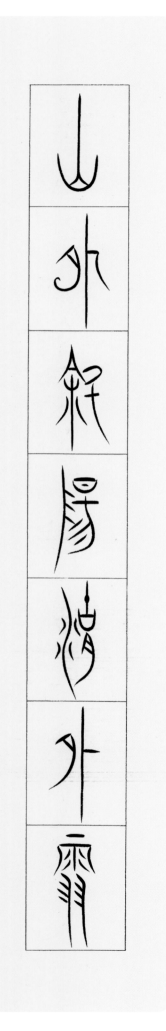

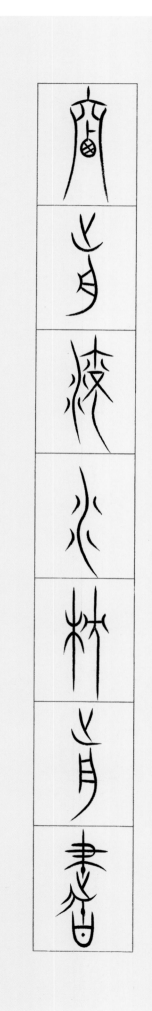

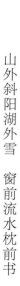
山外斜阳湖外雪　窗前流水枕前书

44

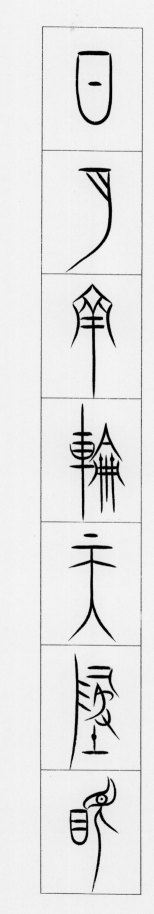

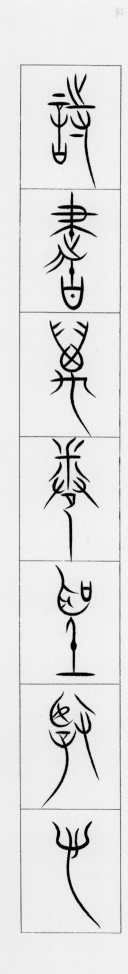

日月两轮天地眼　诗书万卷圣贤心

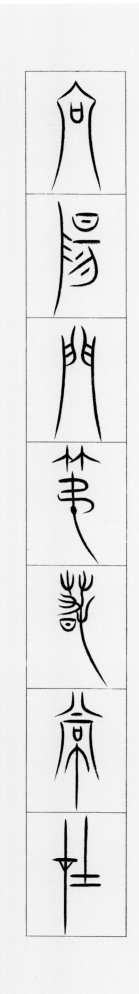

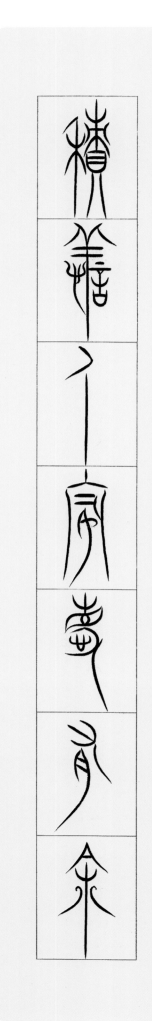

46

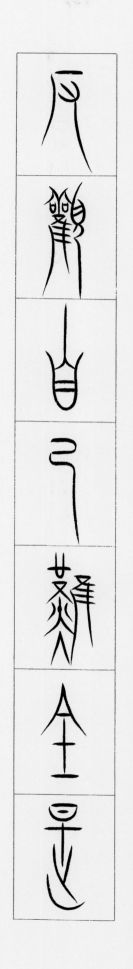

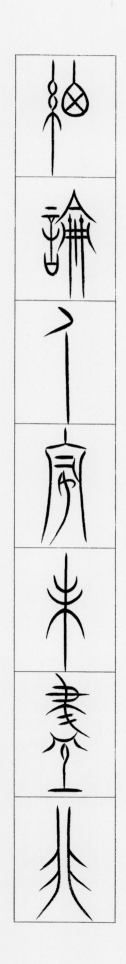

反观自己难全是　细论人家未尽非

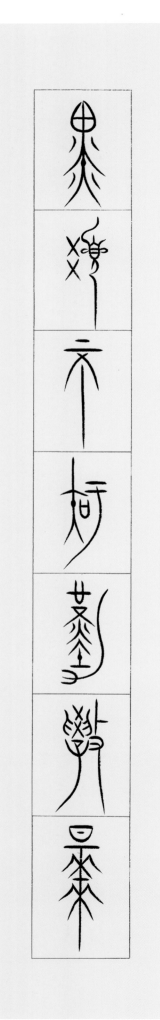

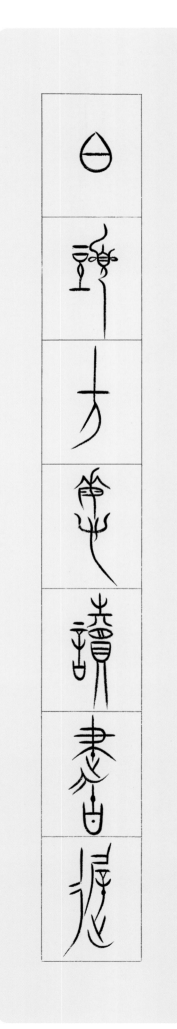

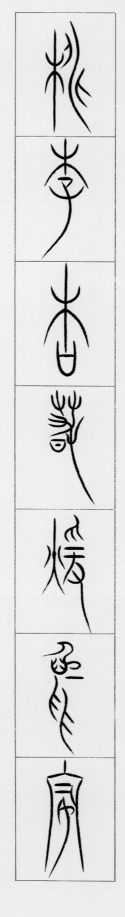

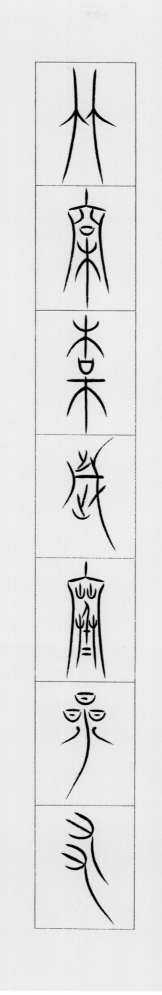

竹松梅岁寒三友　桃李杏春暖一家

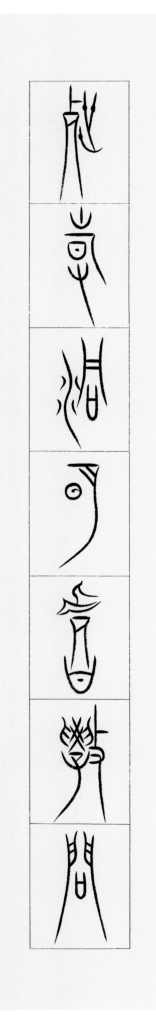

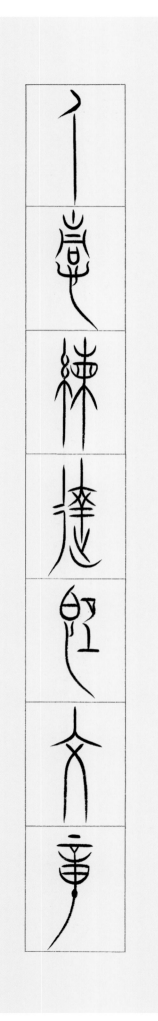

世事洞明皆学问　人情练达即文章

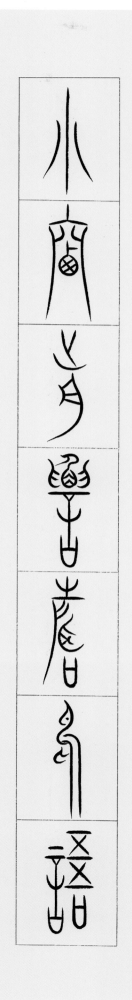

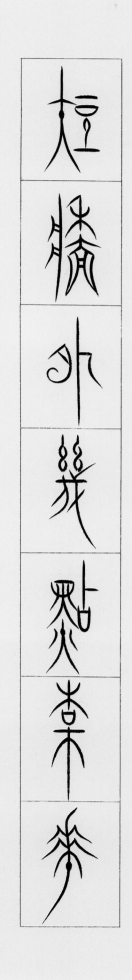

小窗前数声鸟语　短墙外几点梅花

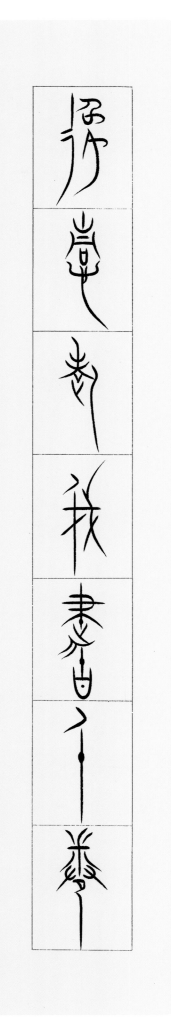

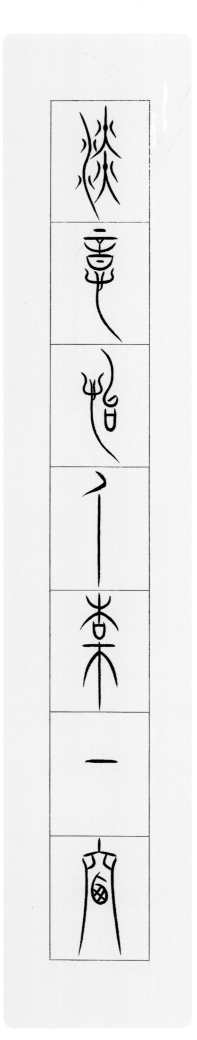

逸情老我书千卷　淡意怡人梅一窗

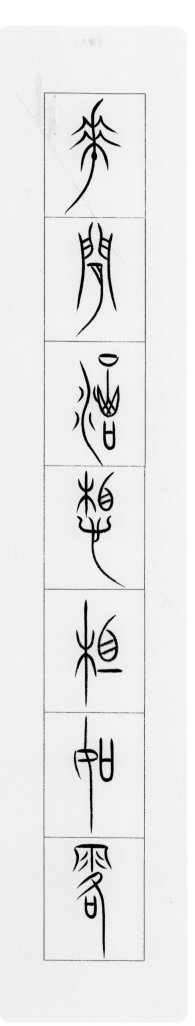 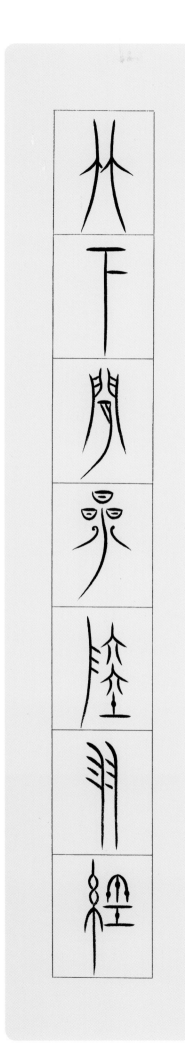

花间渴想相如露　竹下闲参陆羽经

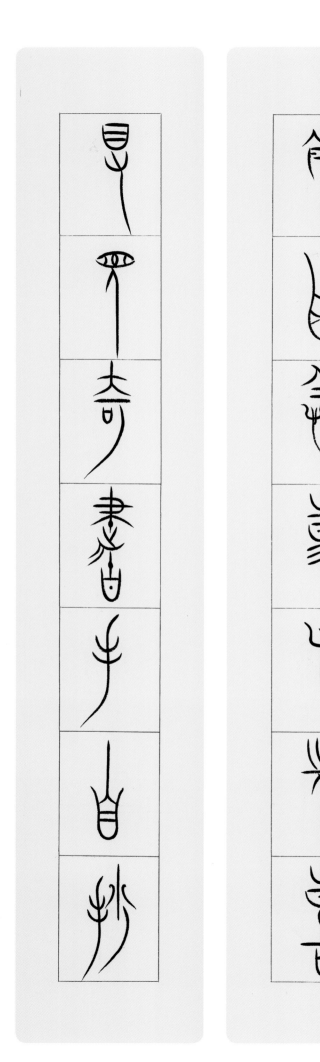

每闻善事心先喜　得见奇书手自抄

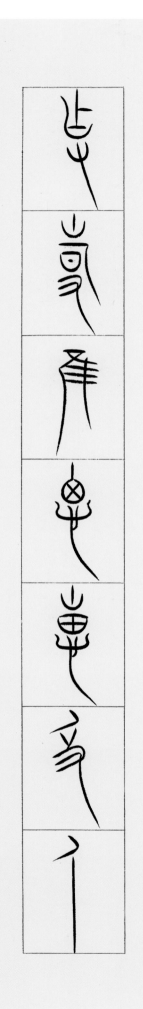

修身岂为名传世　作事惟思惠及人

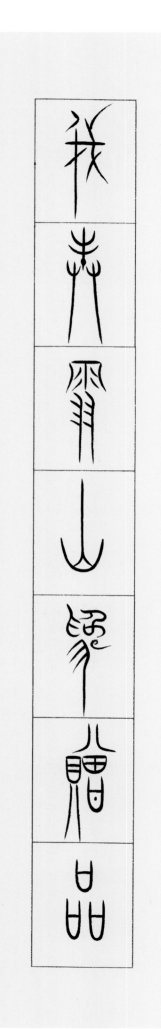

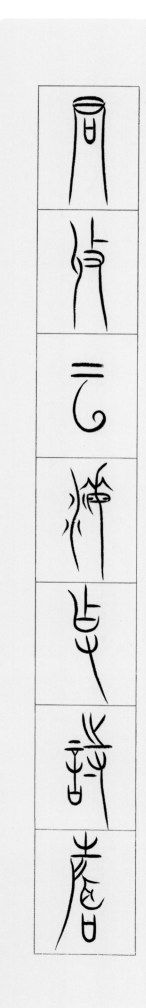

我奉雪山为赠品　君收云海作诗声

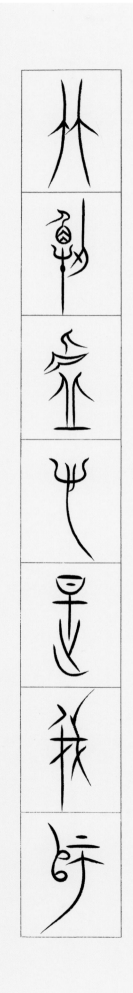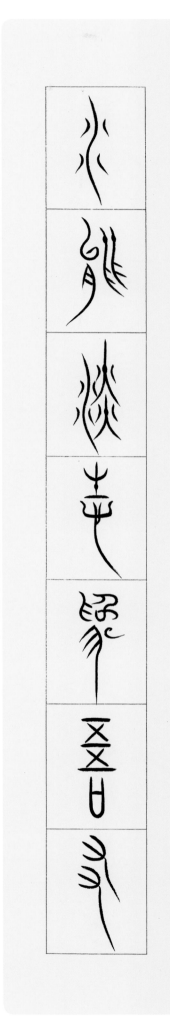

水能淡性为吾友　竹解虚心是我师

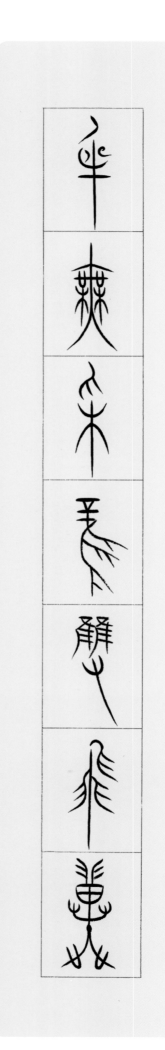

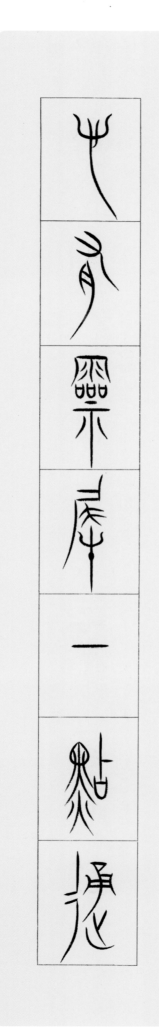

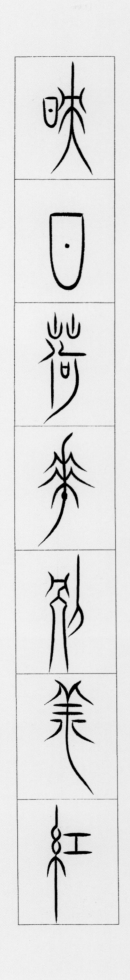
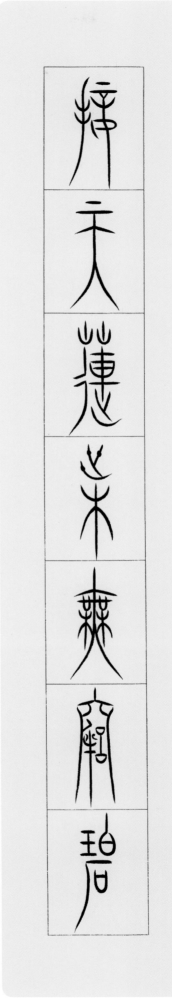

接天莲叶无穷碧　映日荷花别样红

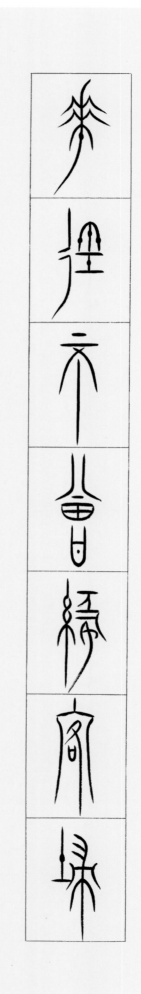

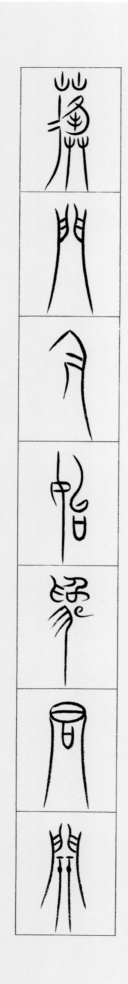

花径不曾缘客扫 蓬门今始为君开

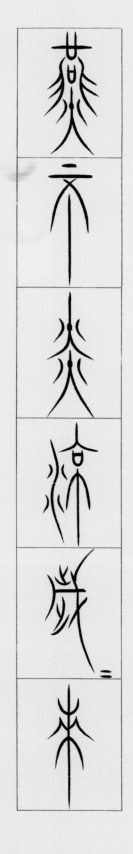

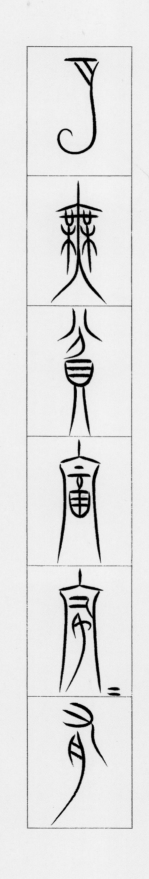

月无贫富家家有　燕不炎凉岁岁来

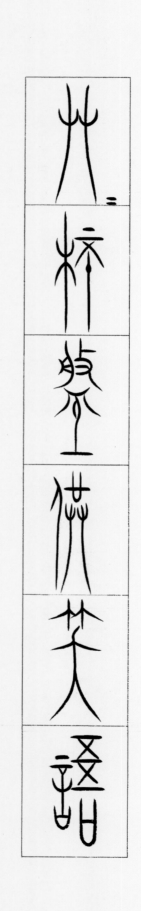

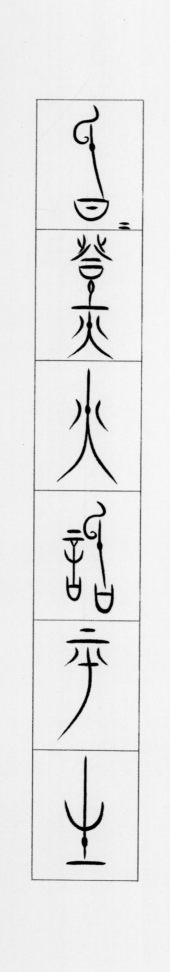

草草杯盘供笑语　昏昏灯火话平生